主 编 刘 铮

中国当代摄影图录：曾翰
© 蝴蝶效应 2018

项目策划：蝴蝶效应摄影艺术机构
学术顾问：栗宪庭、田霏宇、李振华、董冰峰、于　渺、阮义忠
　　　　　殷德俭、毛卫东、杨小彦、段煜婷、顾　铮、那日松
　　　　　李　媚、鲍利辉、晋永权、李　楠、朱　炯
项目统筹：张蔓蔓
设　　计：刘　宝

中国当代摄影图录

主编 / 刘铮

ZENG HAN 曾翰

浙江摄影出版社

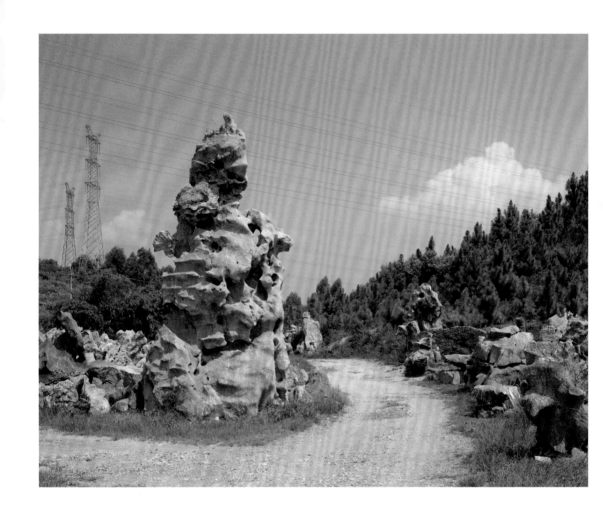

《超真实中国》系列——假山石，广东英德，2016

目　录

我们需要坚定的、理性的中国观察

文 / 颜长江

　　虽然是十多年的老朋友了，但我一直没有评论过曾翰的摄影作品，即使在聊天中。

　　我只说过他的长相很好——玉面，一点络腮胡子，可爱的笑容，很像我欣赏的一个角色：《大话西游》里的周星驰。

　　当然，他这人完全不会同龄人那种搞怪，正得很。他的摄影也是。

　　评价他的摄影是有难度的。

　　一则，他的作品看上去就是照相，老实、忠诚地传达现实。我虽然喜欢这种冷静的中国观察，但是我知道，在感性摄影为主流的今天，这不吃香，我写出来也不动人。

　　二则，冷静的景观摄影——比如我们以前评价过的曾力、泊汀斯基——其实又远非照相那么简单，还要讲求独特的气质，比起那些抒情的心象其实更不易把握，它要么平庸要么杰出，中间只有一线之差。而曾翰的大画幅作品，还在发展中，我不能过早评价。

　　其实，曾翰在《新快报》当记者时也拍过新闻快照，任职《城市画报》图片总监时也自然有大量暧昧照片，这里面的惊奇和抒情都很好评价。但他并不以这些为作品，我也是。

　　从头到尾，他展出的作品，竟然都是反抒情的，是朴实刚正的"照相""留影"。

　　我想拍手赞美的，正是他的这种坚定。这一种理性摄影，在中国可是相当稀缺，懂的人不多。这背后，要有对摄影与现实的深刻认识才行。

　　我能视为朋友的摄影家，说实话，他们都多少能针对、抵达一种中国本质。这其中，有两个极端。一是极主观的、感性的、揉搓现实的，都是吉光片羽，但总体却看出中国文化问题，比如丘；一是极客观的、理性的、不加渲染的，正面反映"现象级"的现象，比如曾翰。前者如小李飞刀，以很妖的刀法，悄无声息间，庖丁解了那牛；后者如郭靖，硬桥硬马，朴实无华地肉搏一场。

　　看他们摄影的姿态，也是这样。丘那人，细细的，披着个小相机，身子弱弱的、软软的，病尉迟一般；而曾翰，人总是直直的，拿个三脚架，挂在地平线上，很稳定的样子，如扛个长枪踽踽独行的林冲。

　　风格不同的杀手，他们共同的特点是：沉静。

　　但太多摄影师介于中间了。照片中呈现的总是情绪的、暧昧的、情调的、诗化的。比起他们，反思自己，我虽不太小资，但却曾是异常愤怒的。这都不好，还没到杀手级。还没出手，自己先感动死了。当然，也不排斥，也可以把人烦死、啰唆死。

　　我们的杂志和展览弥漫着这种类同的情绪化的个人影像。本来这只是摄影艺术中的入门功课。它们往往无视庞大而艰难的中国，软弱无力，表面情感泛滥，实则没心没肺。摄影是一门当代艺术，必须针对当下。如果生活在当代最重要的国度中国，集世界问题之大成的中国，还在搞小情调的话，哪怕是搞出一种国际趣味，也不是好的艺术。我为他们感到可惜，生在摄影的黄金时代和黄金地带而不自知，如同脖子上挂着一个烧饼却活活饿死，实在有些可

惜。这叫没有智慧。当然也可能是没什么社会责任感，不去关注，那就叫没有艺德。我以为，艺术与否往往首先是看艺术道德。

而曾翰，在中国相对较早地认识到景观摄影的重要。我和他谈起泊汀斯基、古斯基这一类老师傅，他会有一丝欣喜的会意。确实，知道这种"武功"的人不多。

他很早就注意到，中国在发展之后被扭曲的地表。大约十年前，他就拍摄了沿海一线那些古怪的废弃建筑，比如沙滩上的宫殿之类。这类东西，他抓得很准，一上手就是当代的死穴。发展的历程和泡沫的消失，物质的泛滥与精神的荒凉，就呈现在这样的一张张图片中。他不加工什么，对象就有极强的讽刺意味，本身就是悲怆的"废墟美学"。

这就是端正的"遗像""标准像"。遗像，如果从侧面去拍，还PS点品味，那就没有庄严了。而庄严是最高的审美层次。所以，我说朴实的景观摄影高级，是有道理可讲的。至大至正，至高无上，当然才是极品。比如建筑，有能超过金字塔的吗？

早年，我也曾在金字塔下夜以继日。有人问我金字塔何时最好看，我说：非日出时，非日落时，要在天气最平淡时。那时，才能体会金字塔本身的伟大；要不，你体会的是天气。

也就是说，现实的内在，是要求我们祛魅的——增加魅态本是摄影师们的拿手好戏。景观摄影流派的大匠们，爱用大画幅相机摄取大场景，忠实、细致、广阔地还原现实，同时大多采用正面取景，就是要最大限度地消除技巧、情调、迂回、小气，而作坦荡的终极的面对。真的猛士，敢于直面，敢于正视。决意如此行事的人，是看透社会的人，是看透摄影的人，是视所有机巧为羁绊，决然寻找最后的对决机会的人。

曾翰就是这种坚定无情的战士。在三峡、汶川，以及更广阔的地区，他的摄影在发展，都是这种风格。操作复杂，花费巨大，知音不多，因为朴实不等于无味，实拍中又难以把握。他走的是一条艰难的路。

多情剑客无情剑。"无情"的背后，其实是对这块土地最大的深情。这块土地已迅疾地失去曾有过的情调，以至于让我们再也不能与它调情。我们在痛心之后只能沉着，知道最紧迫的是一种理性且全面的中国观察，这正是为了不让它变成世界上最没情调的荒漠！

2010年8月

《世界·遗迹》系列
2004—2005

　　本雅明在描述 19 世纪的早期摄影时说，由于技术限制必须长时间曝光，从而在照片上凝聚了"灵光"，让照片看起来似乎有一种灵媒沟通的异禀，这些从黑暗中一丝不苟地浮现出来的现实世界之分毫毕现的真实影像仿佛也泛着诡异的"灵光"。就像醉心于古墓的考古学家，通过微不足道的痕迹推想历史，我醉心于将我所生存的这个时代迅速被遗弃、荒废、覆盖、铲除的"遗迹"，通过长时间的曝光将它们变成一道道"灵光"凝聚在胶片中，试图在这真实还原复制的遗迹照片中，留住所处历史和社会的真相。

　　《世界·遗迹》系列正是依据"灵光"思路所创作的，在这里，时间和空间的概念再一次被扭曲和纠缠。我不断地去广州、深圳、上海、北海等地，在不同状态下的世界主题公园，不厌其烦地重复着相同的拍摄工作，其目的并非是去寻找有趣、好看并富有形式感的画面。让这些看似大同小异的照片集体呈现，也许才是其目的之一，因为只有在这样的呈现中，你可以看到一个既是现实的却又是超现实的世界，一个既是臆想虚拟的却又是真实存在的世界，一个已经置身其中却又置之度外的世界，一个"没有任何价值，但本身就是价值判断"的世界，一个扭曲交错了时间和空间的世界。这也是我们所处历史和社会的真相。然而，这真的就是真相吗？真相到底是什么？似乎谁也给不出答案，尤其是在这样一个正在发生的历史情境中。

世界·遗迹 #12

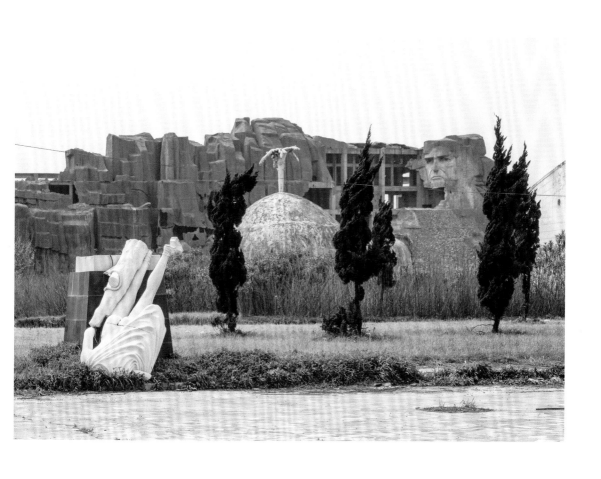

世界・遗迹 #16

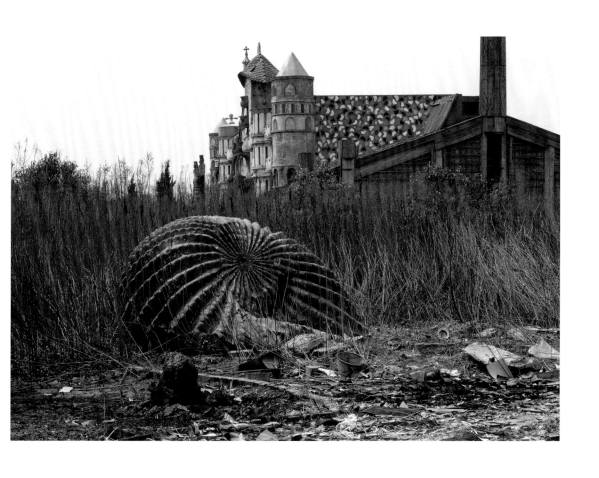

世界·遗迹 #21

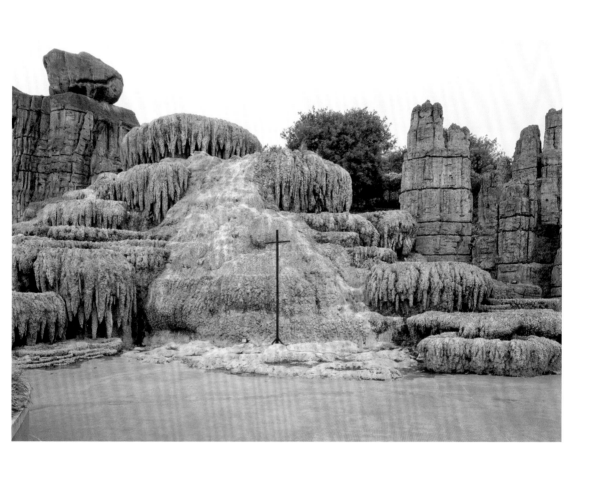

世界・遗迹 #24

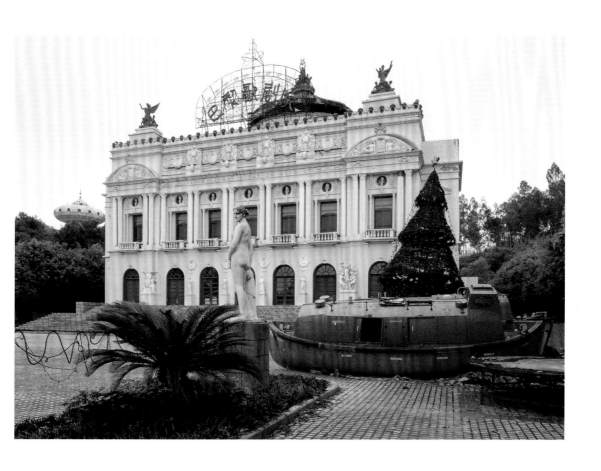

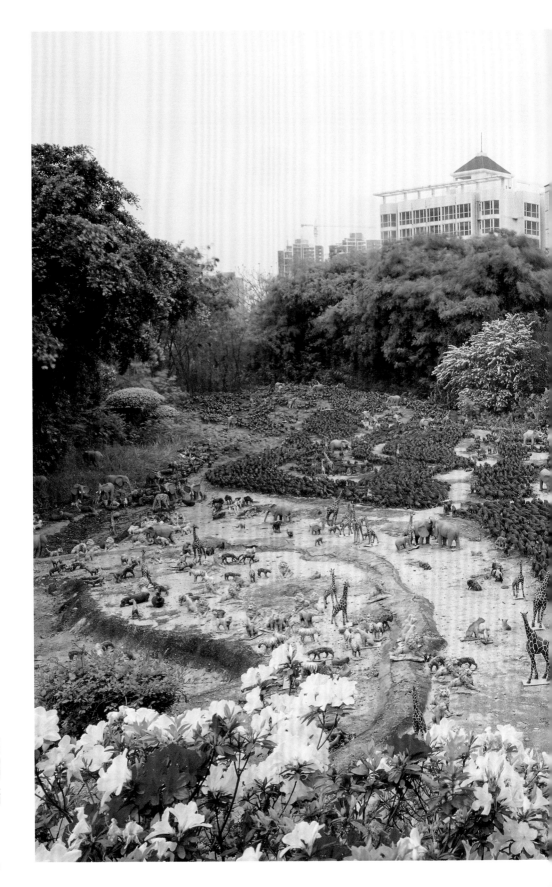

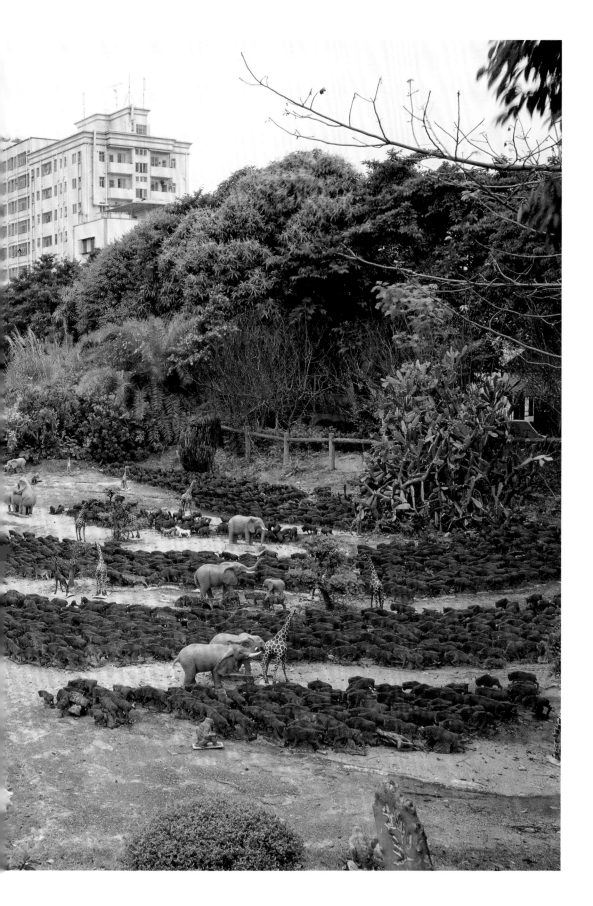

世界・遗迹 #33

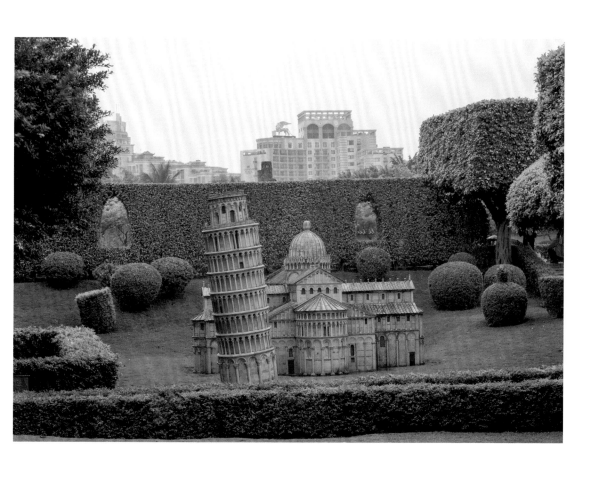

世界·遗迹 #31

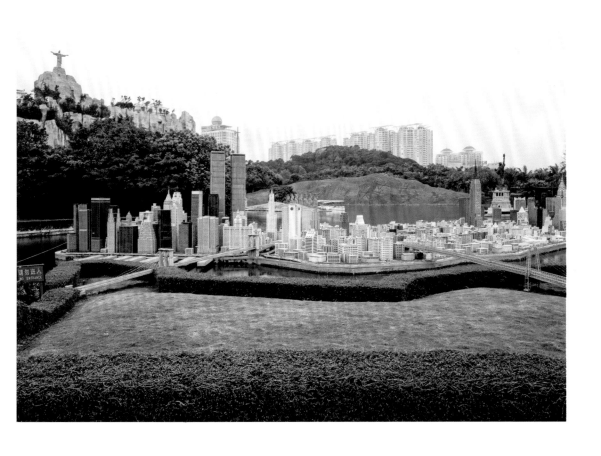

世界·遗迹 #39

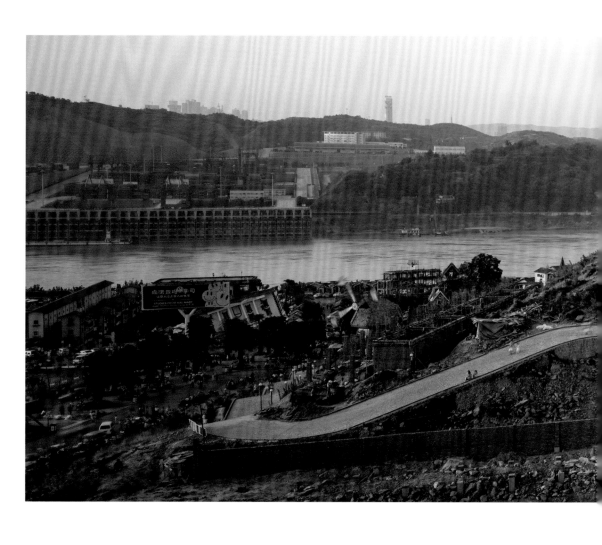

世界·遗迹 #45

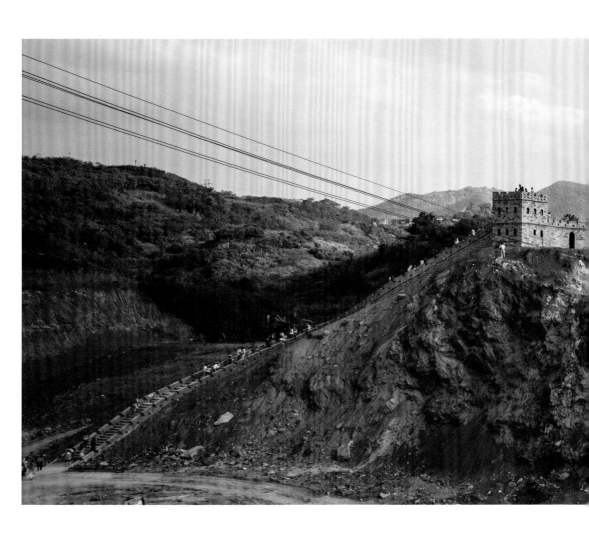

世界·遗迹 #46

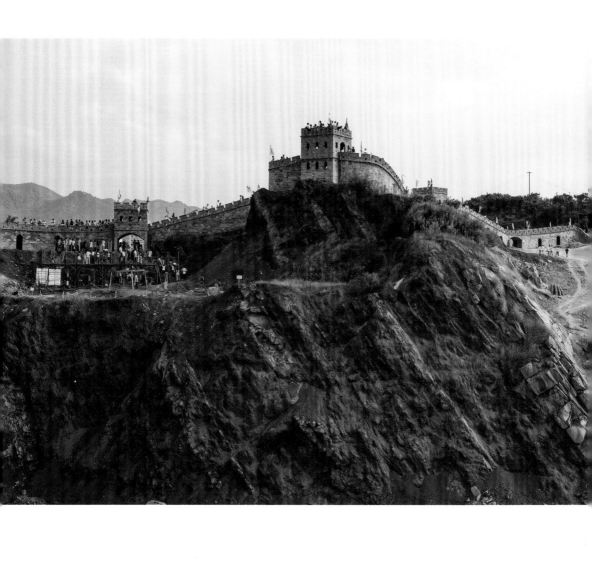

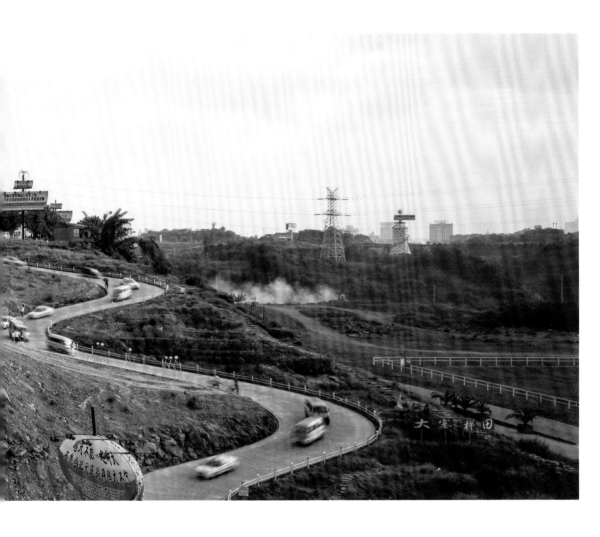

《超真实中国》系列
2004—2016

"超真实"(hyperreality),这一单词取自法国思想家让·鲍得里亚(Jean Baudrillard)创造的哲学术语,"超真实是指真实与非真实之间的区分已变得日益模糊不清。在希腊语中'hyper'是'超过'的意思,表明它比真实还要真实,是一种按照模型产生出来的真实。超真实完全包含着模拟,它不是被生产出来的,而'始终是一种已经被再生产出来的东西',即此时真实不再单纯是一些现成之物,而是人为地生产(或再生产)出来的'真实',它不是变得不真实或荒诞了,而是比真实更真实,成了一种在'幻境式的相似中被精心雕琢过的真实'"。

从2004年开始至今,我一直在实施拍摄中国当代景观主题的摄影计划。从最开始拍摄城市里倒闭的夜店俱乐部的《欢乐今宵》系列,到在全国各地拍摄各种状态的主题公园的《世界·遗迹》系列,还有近年来中国那些超乎想象的巨大工程——三峡水库和青藏铁路,以及环游全中国拍摄中国全球化和城市化进程中被改变和塑造的城市与乡村的当下风景。鲍得里亚这些在多年以前对后现代社会的描述,在今天的中国似乎已变成正在被验证的预言,身处转型期的中国大地,扑面而来的现实景观似乎处处饱含着超真实的意味。而摄影这一被人们普遍认为可以复制现实的工具,用来复制现今中国的超真实景观似乎是再合适不过了,因此我便使用大画幅相机试图以超细致全景式地复制社会现实,制造超真实图像。这些在某个瞬间捕捉刻画的真实场景,似乎正昭示着鲍得里亚所指的"正是今天的现实本身是超真实的今天,正是全部日常现实,政治的、社会的、历史的、经济的,从现在起与超真实性的幻象维度结合起来。不论在何处,我们都已经生活在现实的'美学'幻觉中"。

超真实景观在中国还在继续中,而我的"超真实中国"摄影计划也在继续中。也许,"超真实"一词本身就有永无止境的含义。

断桥,北京,2006

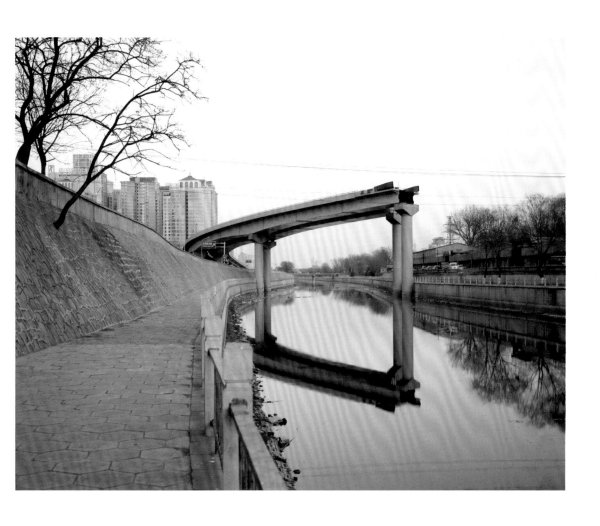

静安寺, 上海, 2006

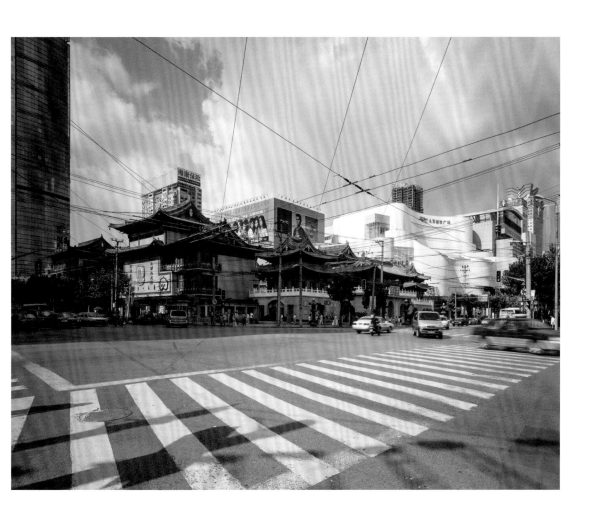

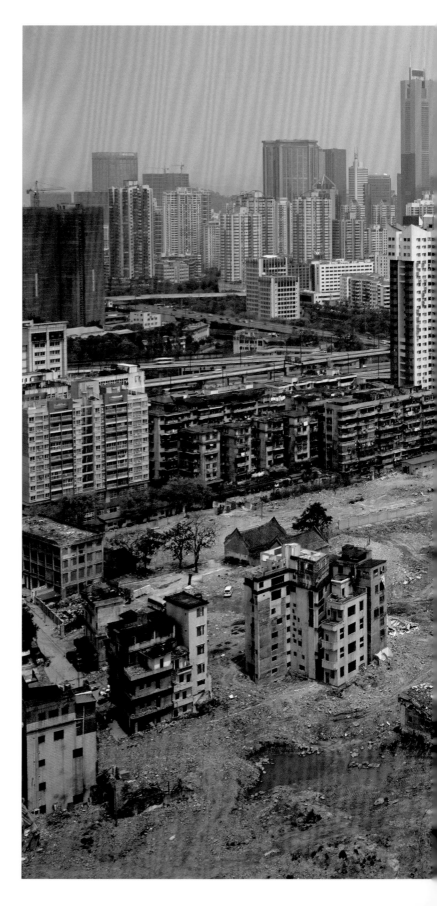

杨箕村，广州，2012

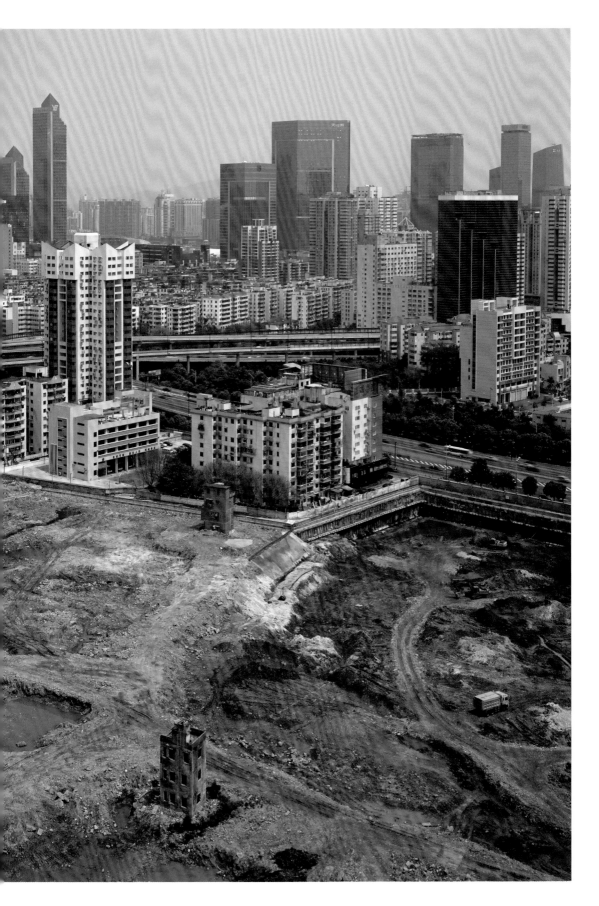

隆昌公寓，上海，2009

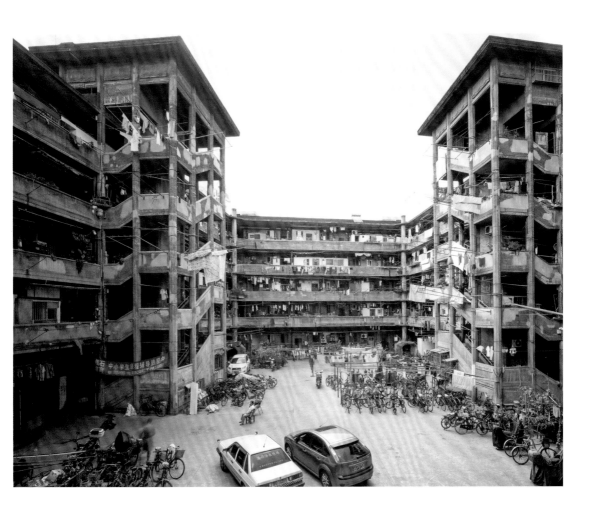

练车场，杭州转塘，2004

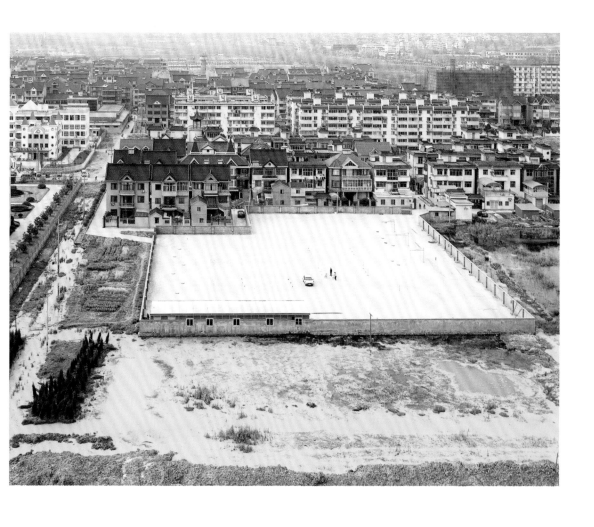

鳄鱼屋，广东南澳岛，2015

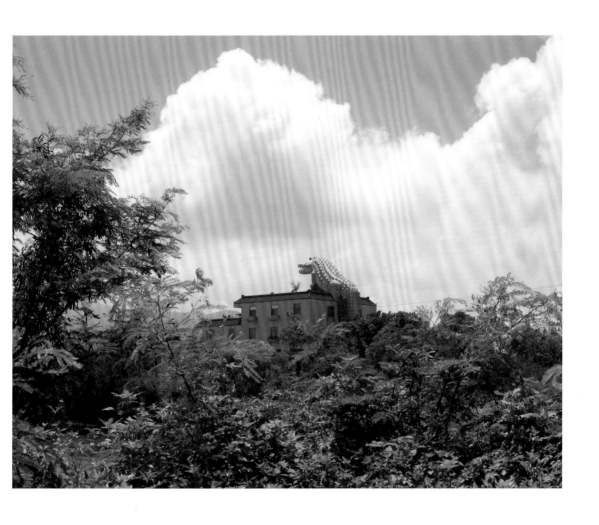

玉皇大帝楼, 重庆丰都, 2006

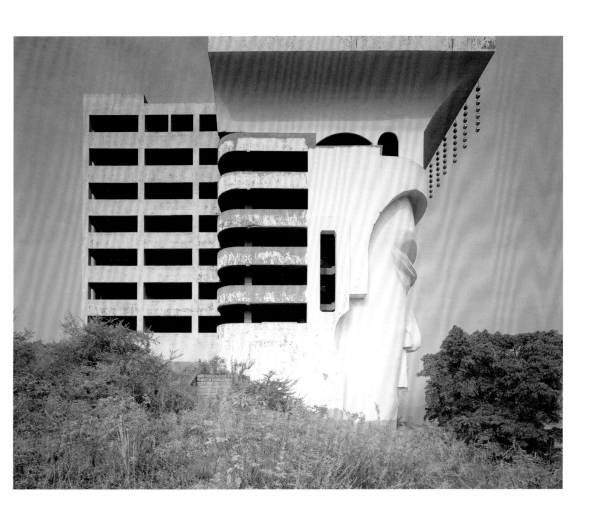

乒乓球台，重庆巫山，2007

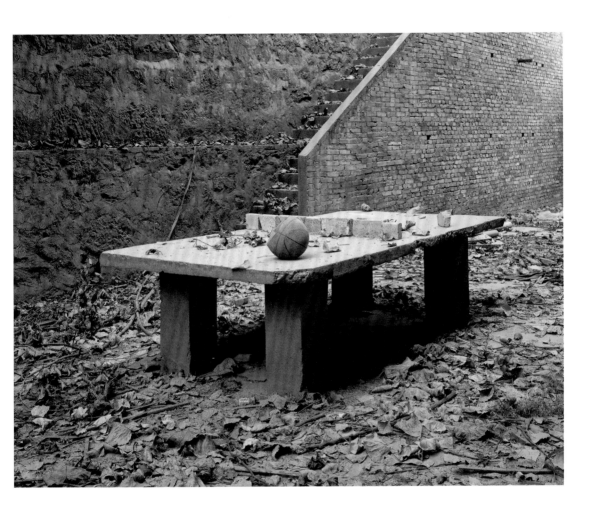

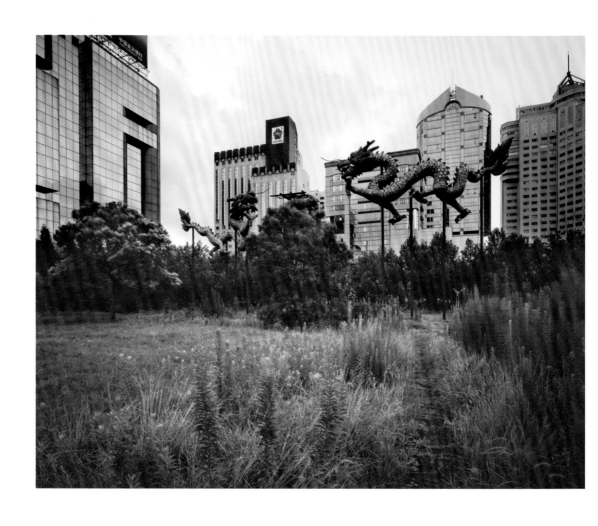

双龙，上海，2005

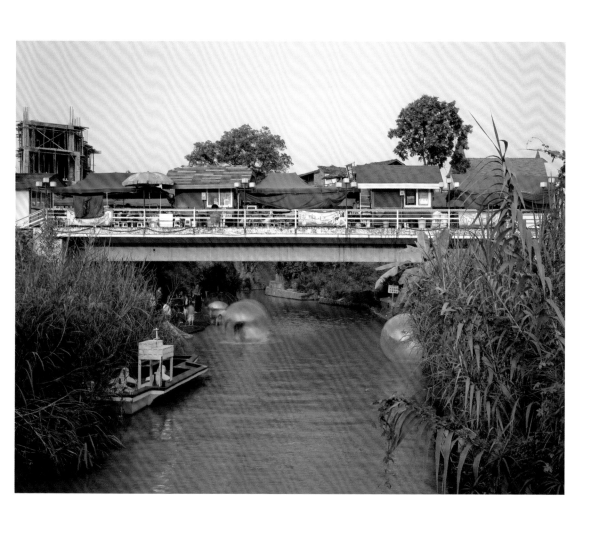

航空母舰与大气泡，重庆，2007

烂尾楼，广东花都，2015

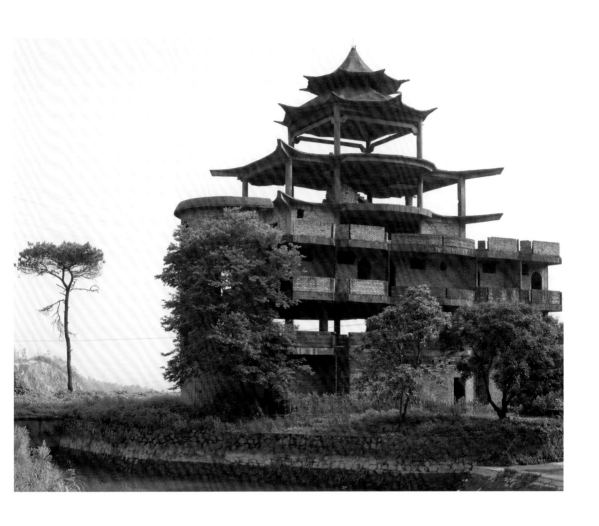

螺旋楼梯，四川汶川，2009

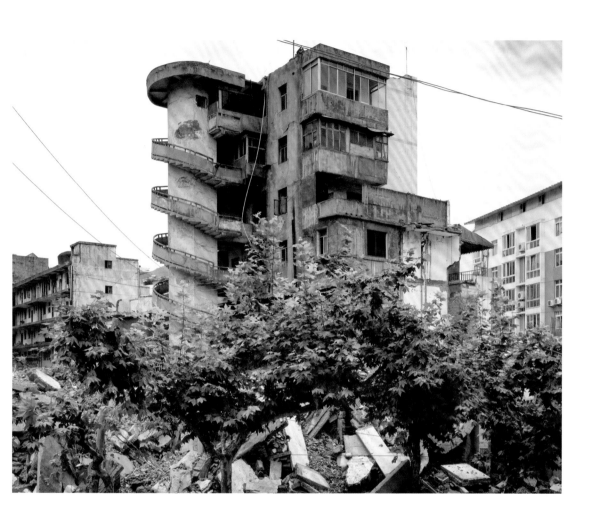

废工厂的壁画，四川绵阳，2009

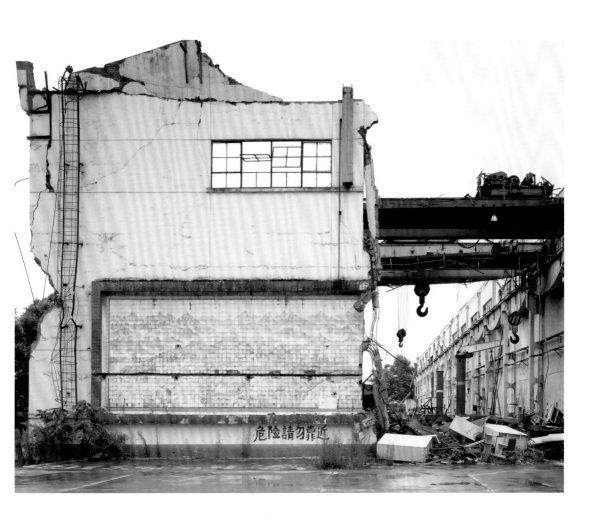

危险请勿靠近

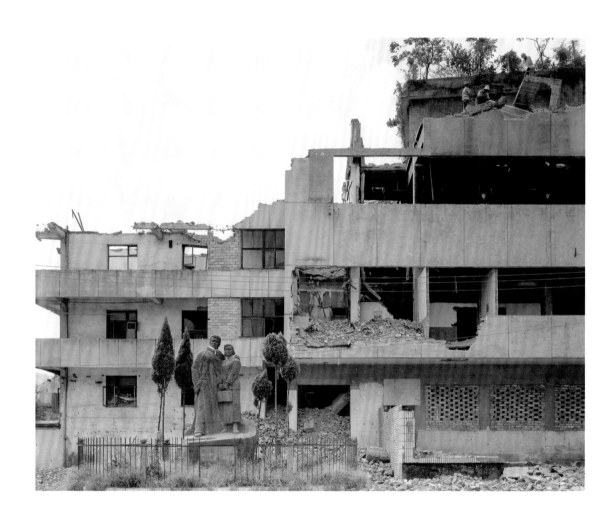

江姐像，重庆云阳，2006

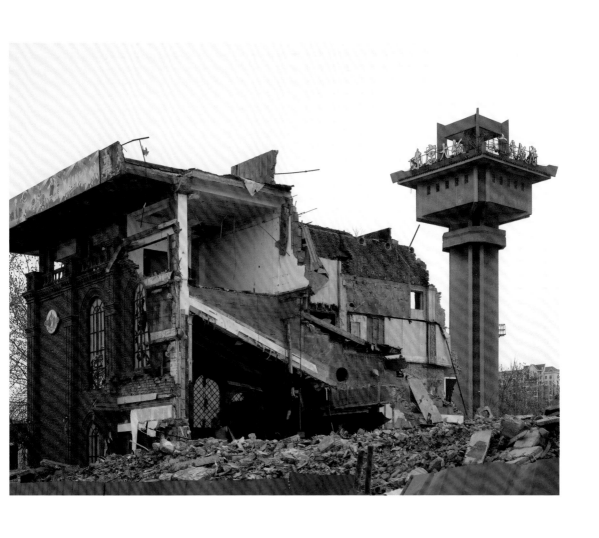

东京大饭店，河南开封，2015

山羊，重庆巫峡，2007

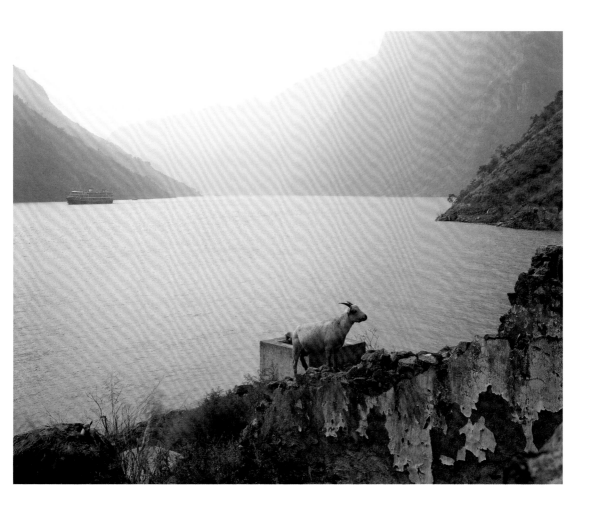

铁船与大剧院，重庆，2009

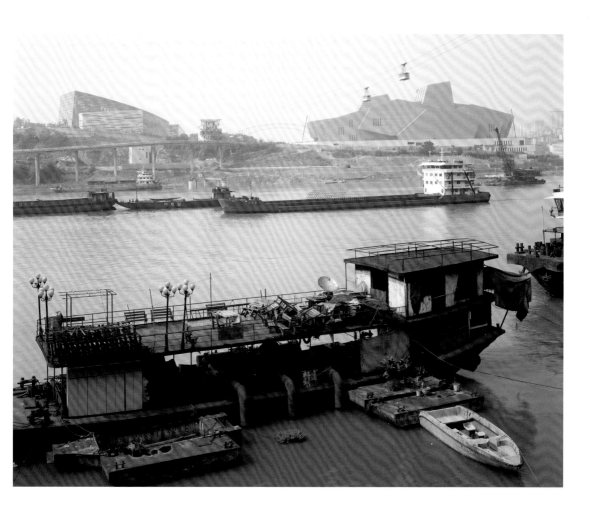

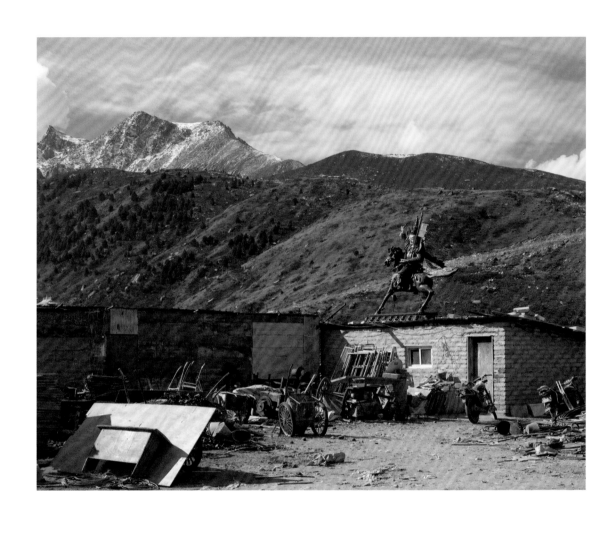

格萨尔王像，四川德格，2015

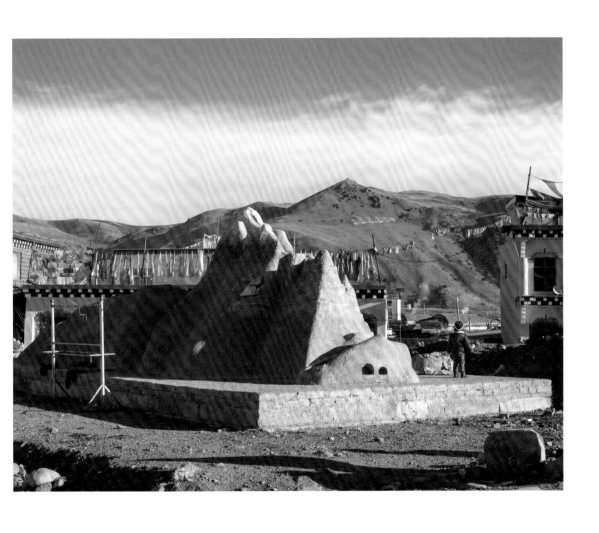

微缩雪山，四川马尼干戈，2015

最高的机场，四川稻城，2015

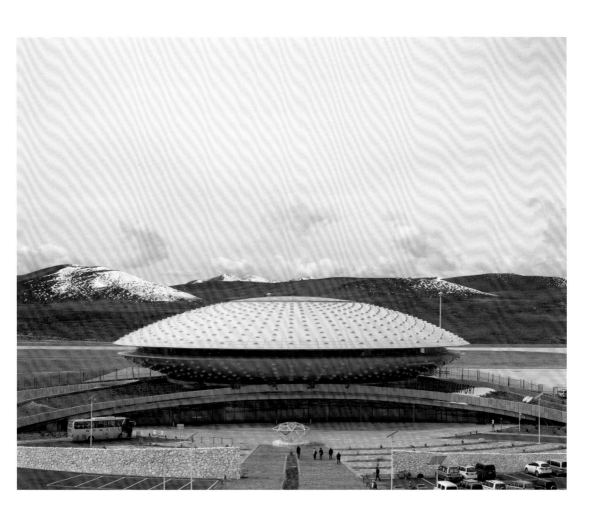

火车站春运, 广州, 2008

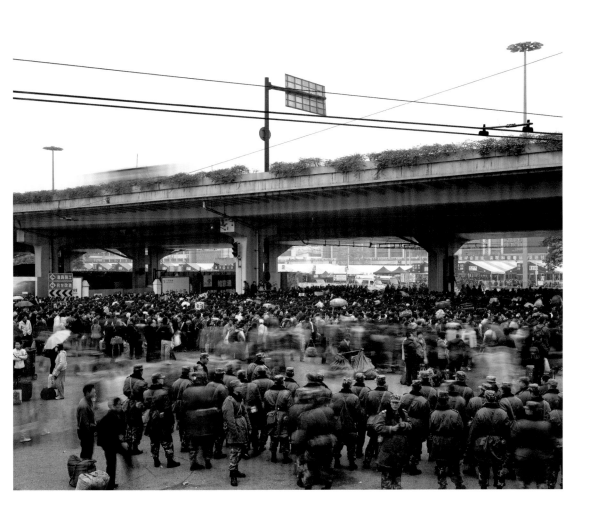

坝坝舞，重庆，2009

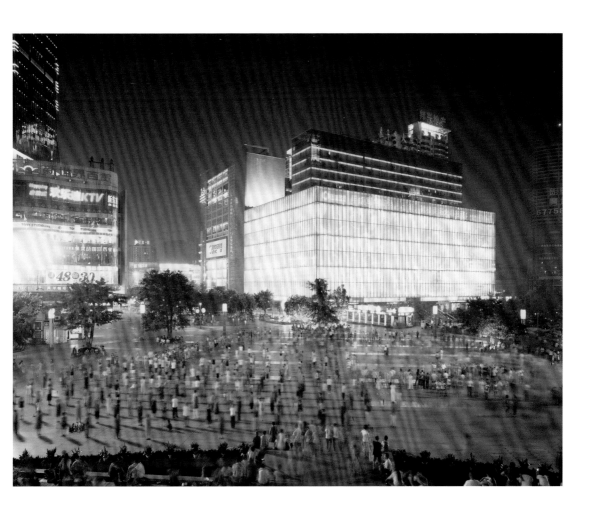

《酷山水》系列
2005—2017

《酷山水》系列，是我试图以中国传统山水画的观察和思考方式，但同时又用"摄影"这一西方科技文化的产物，来记录和描绘当下中国的"山水"。

"山水"一词，在中国，不仅仅指存在于现实世界中的山和水，它更多是人们对于自然风景的一种想象和向往。山水画，是中国艺术史重要的组成部分，山水在中国文人的眼中早已超越了它的物质性而成为理解宇宙的最好途径。"酷"，该汉字的原意是指残酷，但经过英语 cool 的音译之后，又有了时髦、新潮的意思。用这个词来形容现今正在变化中的中国恰如其分，因为这种变化既表现出了令人兴奋的高速发展和繁荣表象，又无处不在地展示其残酷且强大的破坏力。

通过对"山水"的重新审视，也促使我不得不思考，传统东方文明与西方现代文明的结合究竟会产生怎样的结果？会否像科幻电影里经常描述的主题那样：将不同基因结合后，总会制造出能量超强且破坏力超大的异形？与此同时，自然也并非全都像人类一厢情愿地想象那样永远是美好的、和谐的，它自身的残酷性甚至超出人类的预料，尤其是近年来，地震、海啸、洪水、雪灾、飓风等特大自然灾害频发，在它们的破坏力面前，人类的力量简直渺小得不值一提。在持续不断的人与自然的斗争中，两败俱伤是最终的结局，中国古人的至高理想——天人合一，现在就像个虚幻的、一触即破的肥皂泡。

从 2006 年拍摄蓄水后的死水微澜的三峡库区开始，我便将自己转换成一位被时光机器抛到当代中国的古代文人，睁大那渴望与宇宙自然沟通的眼睛，俯瞰这当下的种种山水，那被污染成稠绿的湖水，那被挖掉大半的青山，就是我的青山绿水吗？那被暴雪压断的烟雾弥漫的山林，就是我的云山图吗？那被地震震得粉碎而坍塌的山脉峡谷，就是我的皴染山河吗？

"文人理想中的山水中国和现实中国总是奇异地融合在一起，在中国，大隐隐于市，小即大，破坏就是建设，一切都如易经般福祸相依，相互转换，未来就是现在，而过去就是未来……中国人普遍承认：生命之无常和时间之流逝终究会带走一切，因此，及时行乐和舍生取义、无为和知其不可而为之、虚无主义和俗世主义如双面刺绣镌刻在这个民族的肌理上。"(胡昉《城市新山水》) 我拍摄着这一卷卷的"酷山水"图卷，欲悲愤，却无从而起，代之的是一种巨大的幻灭和虚无，如果时间之流逝终究会带走一切，而我们又能做些什么呢？

滇池蓝藻图六, 2007

贵州破山图四，2006

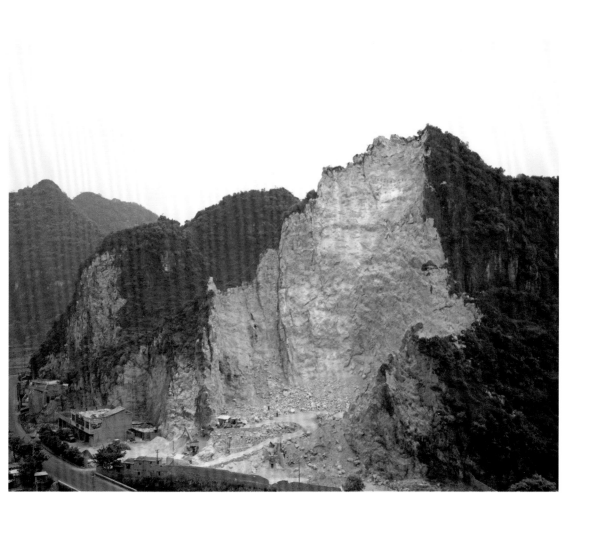

汶川震后图五，2009

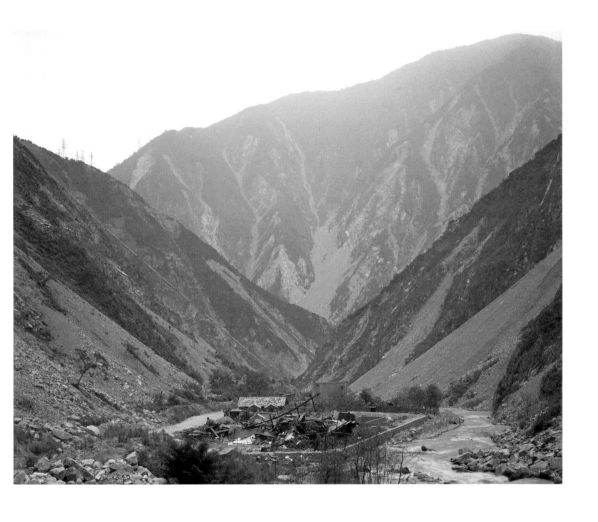

汶川震后图六，2009

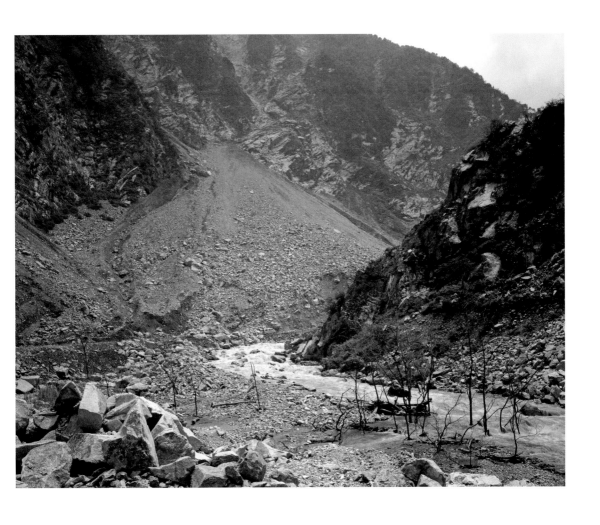

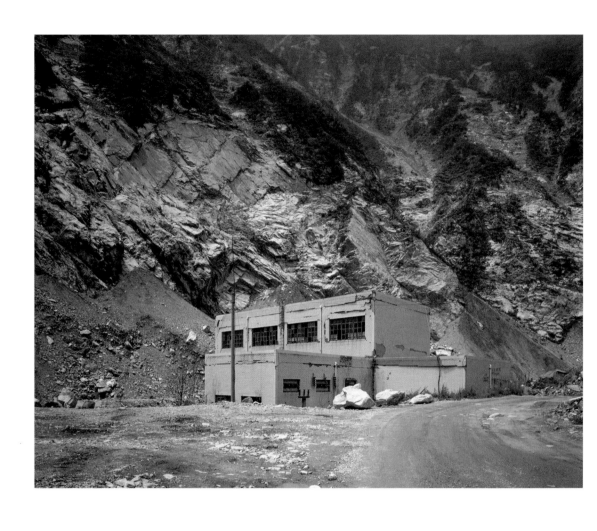

汶川震后图八，2009

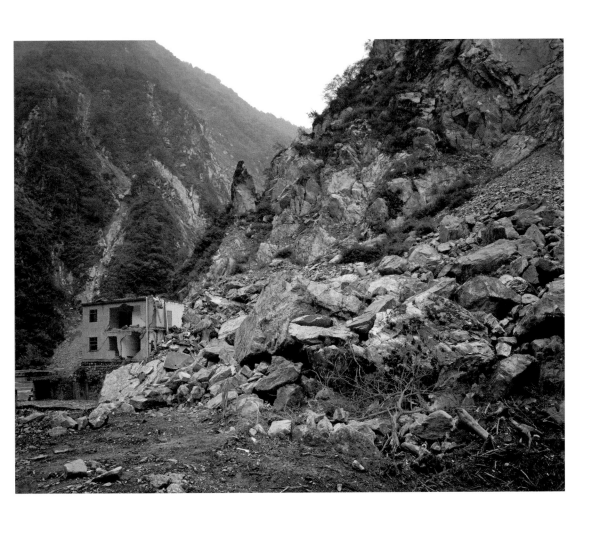

汶川震后图七, 2009

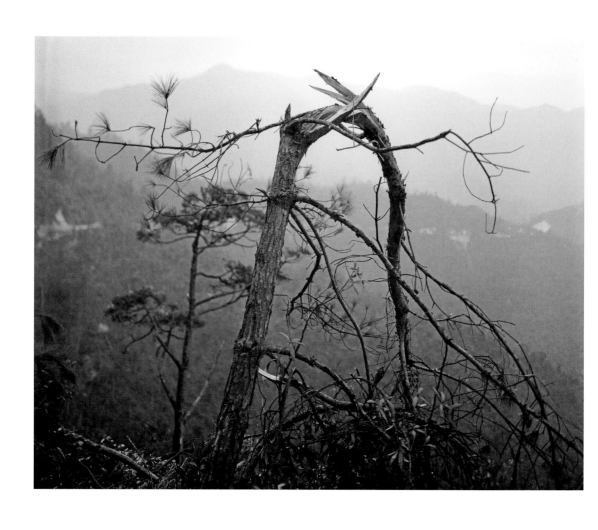

南岭断树图七，2008

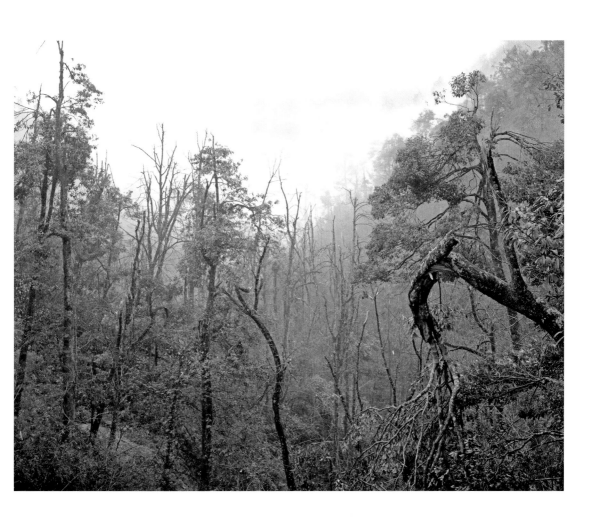

南岭断树图四，2008

南岭断树图八, 2008

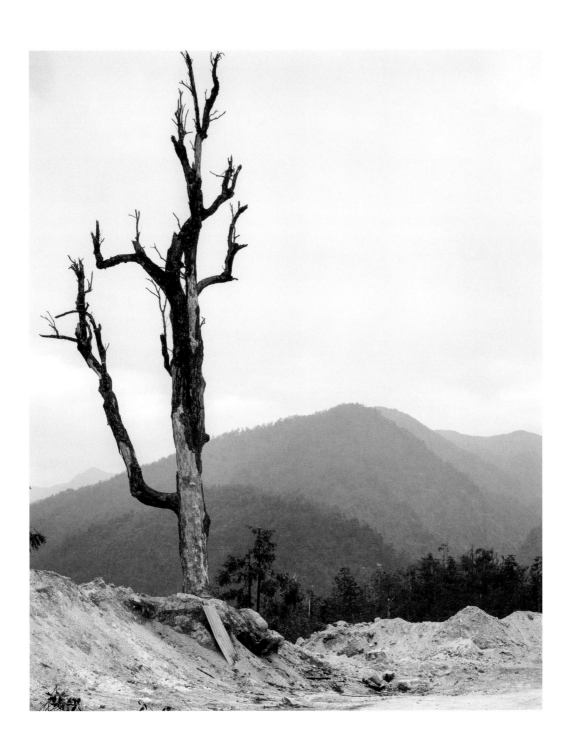

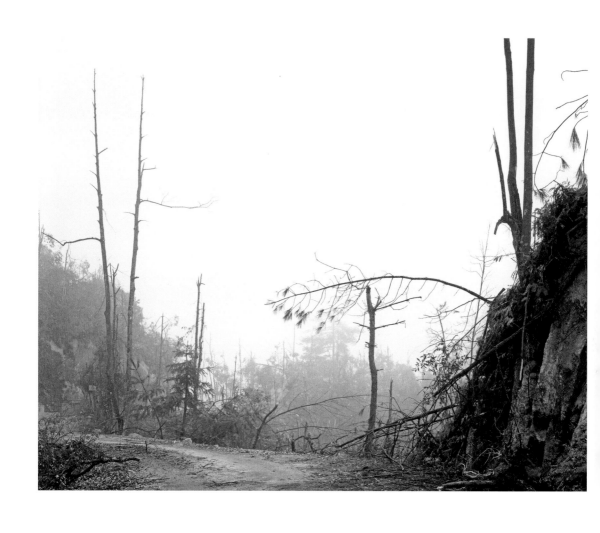

南岭断树图三，2008

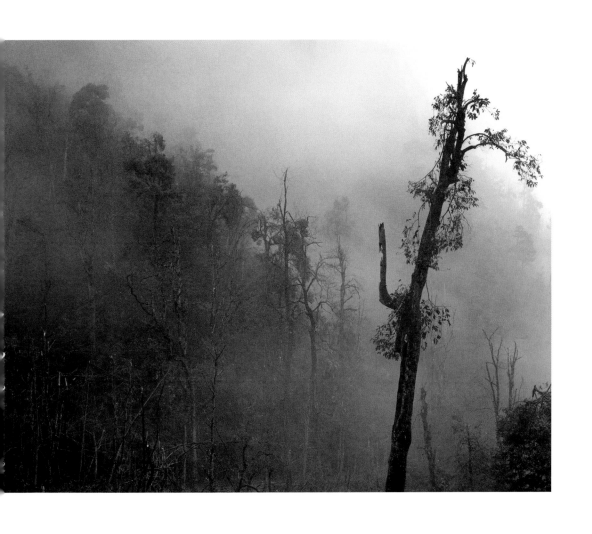

南岭断树图五，2008

南岭断树图六, 2008

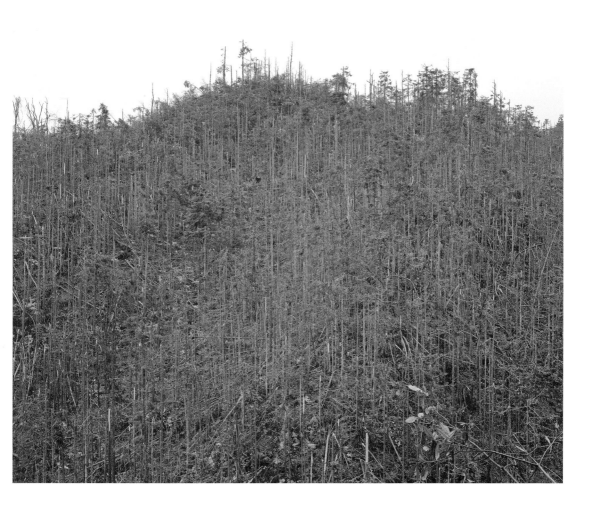

责任编辑：程　禾
文字编辑：谢晓天
责任校对：朱晓波
责任印制：朱圣学

图书在版编目（ＣＩＰ）数据

中国当代摄影图录 . 曾翰 / 刘铮主编 . -- 杭州：
浙江摄影出版社 , 2018.8
　　ISBN 978-7-5514-2226-0

　　Ⅰ . ①中… Ⅱ . ①刘… Ⅲ . ①摄影集 – 中国 – 现代
Ⅳ . ① J421

　　中国版本图书馆 CIP 数据核字 (2018) 第 132082 号

中国当代摄影图录
曾　翰

刘　铮　主编

全国百佳图书出版单位
浙江摄影出版社出版发行
　　　地址：杭州市体育场路 347 号
　　　邮编：310006
　　　电话：0571-85142991
　　　网址：www.photo.zjcb.com
制版：浙江新华图文制作有限公司
印刷：浙江影天印业有限公司
开本：710mm×1000mm　1/16
印张：5.5
2018 年 8 月第 1 版　　2018 年 8 月第 1 次印刷
ISBN　978-7-5514-2226-0
定价：128.00 元